草書

唐 孫過庭 書譜

孫過庭書

人民美術出版社
北京

簡 介

孫過庭（六四六—六九一），字虔禮，唐代書法家，以草書見長，有『唐草得二王法者，無出其右』的美譽。

《書譜序》是孫過庭撰文并書寫的書法論著，書于垂拱三年（六八七）。《書譜》即存世《書譜》卷上序言，故有《書譜序》之稱。全篇以駢文的形式寫就，文思縝密，文藻華麗，論述完整，是中國書學史上一篇劃時代的書法論著。作者在文中闡明了不同書體的功用、特點和聯係，總結了『執』『使』『轉』『用』等書寫技法以及書法創作的經驗和學習書法的態度等問題，對後世研習書法有重要啓示。

《書譜》不僅是著名的書學論著，而且也是一部法度嚴謹、氣勢飛動的草書範本，結體疏密有致，書風飄逸沉静，風神瀟灑，俊逸遒美。米芾在《書史》中評價云：『過庭草書《書譜》甚有右軍法，作字落脚差近前而直，此乃過庭法。凡世稱右軍書，有此等字，皆孫筆也。凡唐草得「二王」法，無出其右。』

《書譜》墨迹一卷，紙本，縱二十七點二厘米，横八百九十八點二四厘米。每紙十六行至十八行不等，每行八字至十二字，共三千七百餘字。前有標題，後署年款。一千多年來，它經歷了許多人收藏賞玩，曾流入北宋宣和内府，清朝乾隆内府，現藏於臺北故宫博物院。前綾隔水上有宋徽宗瘦金體書簽『唐孫過庭書譜序』，押雙龍圓璽，下端押『宣』『和』二字連珠璽。因年代久遠，又屢經改裝，佚字頗多：『漢末伯英』以下，佚去一百六十六字，『心不厭精』以下，佚去三十字。所幸《書譜》除墨迹一卷外，另有宋薛紹彭、太清樓、明文氏停雲館、清安岐等珍貴摹刻本傳世，可補墨迹之缺。本書在墨迹本的基礎上采用安岐本補齊佚字，并在正文後附局部放大與鄧散木《書法學習必讀·草書》，供讀者研習參考。有疑問處參考《啓功叢稿》并改正。

爲便於讀者規範識讀，釋文中錯字、异體字後在（）内注明正確字、正體字。

唐孫過庭書譜序

書譜卷上吳郡孫過庭撰　夫自古之善書者漢魏有鍾　張之絕晉末稱二王之妙王　義之云頃尋諸名書鍾張信為　絕倫其餘不足　觀可謂鍾張

云没而　羲獻繼之又云吾書比之鍾
張鍾當抗行或謂過之張　草猶當雁
行然張精熟池水　盡墨假令寡人耽之若
此未　必謝之
此乃推張邁鍾之意也　考其專擅雖未果於前規

摭以兼通　故無慙（慚）於即事評　者云彼之四賢古今特絕而今

不逮古古質而今妍夫質以代　興妍因俗易雖書契之作　適以

記言而淳醨一遷質文三　變馳騖沿革物理常然貴能

古不乖时今不同弊所謂文質
彬彬然後君子何必易雕宮於
穴處反玉輅於椎輪者乎又
云子敬之不及逸少猶逸少
之不及鍾張意者以為評得
其綱紀而未詳其始卒也且元
常專工於隸（隸）書百（伯）
英尤精於

草體彼之二美而逸少兼之　擬草則餘真比真則長草雖　專工小劣而博涉多優總其終　始匪無乖互謝安素善尺牘　而輕子敬之

書子敬嘗作佳書　與之謂必存録安輒題後答之　甚以爲恨安嘗問敬卿書何如右

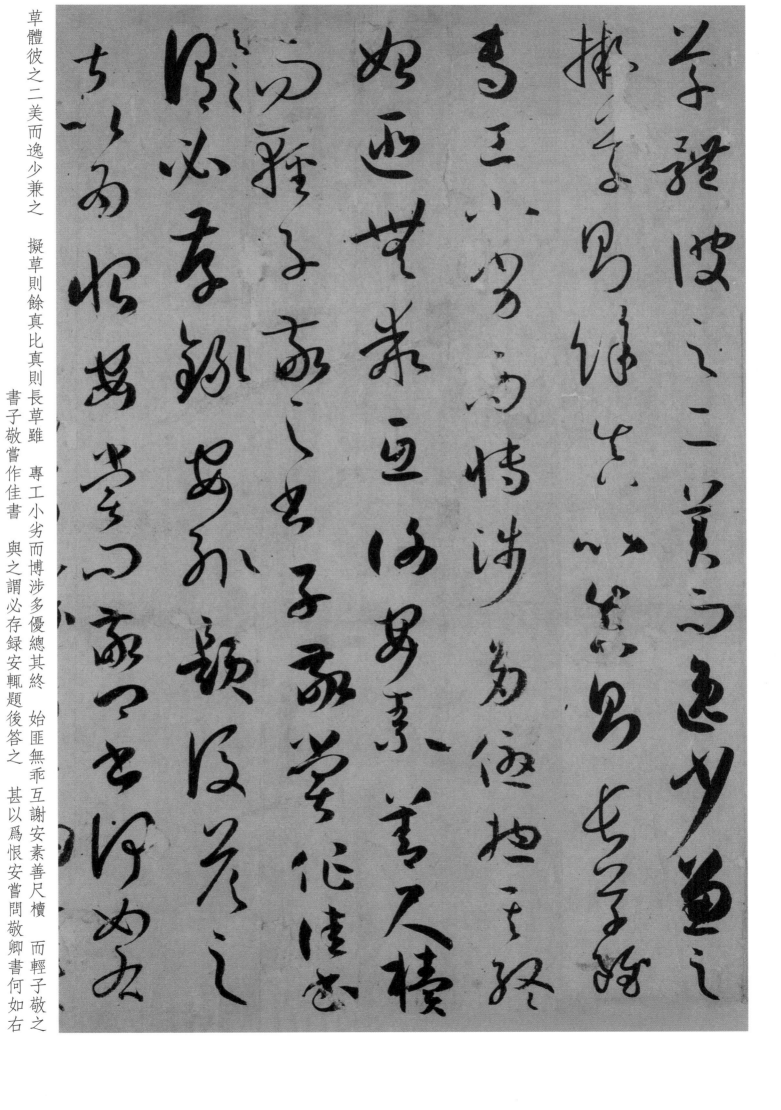

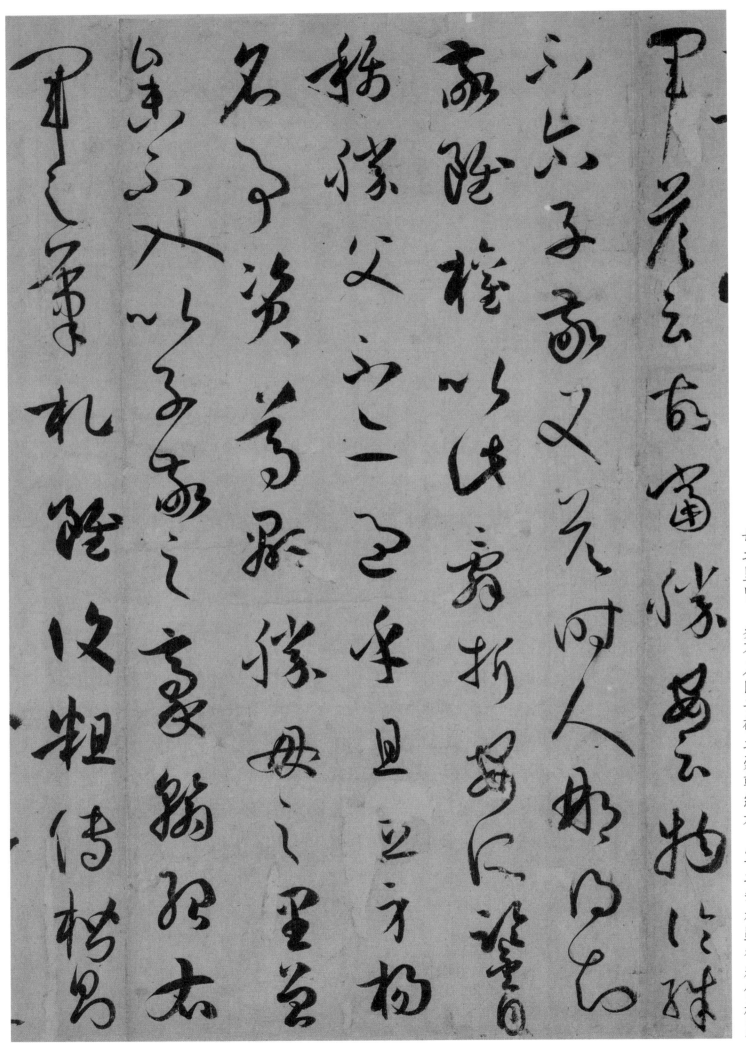

軍答云故當勝安云物論殊　不爾子敬又答時人那得知

敬雖權以此辭折安所鑒自　稱勝父不亦過乎且立身揚　名事資尊顯勝

母之里曾　參不入以子敬之豪翰紹右　軍之筆札雖復粗傳楷則

實恐未克箕裘況乃假

託神仙耻崇家範以斯成

學孰愈面牆後羲之往都

臨行題壁子敬密拭除之

輒書易其處私爲不忝羲

之還見乃歎（嘆）

曰吾去時真大

醉也敬乃内慙（慚）

是知逸少

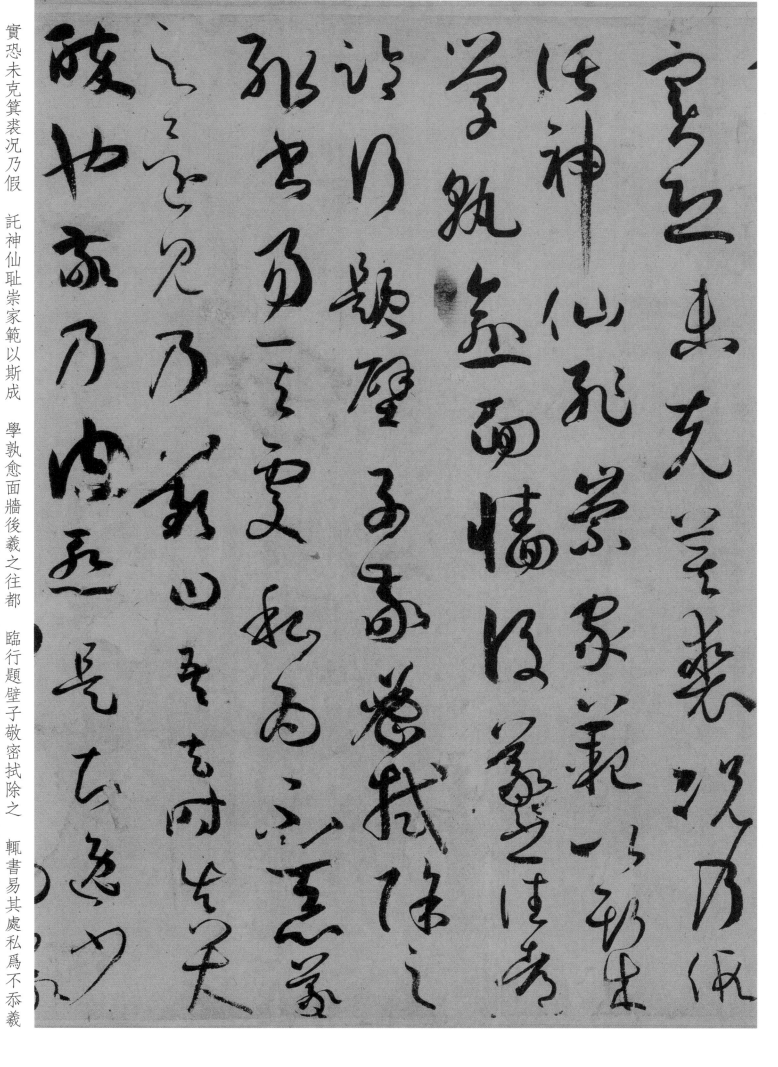

之比鍾張則專博斯別子敬
之不及逸少無或疑焉余志
學之年留心翰墨味鍾張之餘
烈挹羲獻之前規極慮專精
時逾二紀有
乖入木之術無
間臨池之志觀夫懸針垂
露之異奔雷墜石之奇

鴻飛獸駭之資鸞舞蛇驚

　之態絕岸頹峯（峰）之勢臨危

據槁之形或重若崩雲或　輕如蟬翼導（導）之則泉注頓之　則山安

纖纖乎似初月之出　天崖落落乎猶眾星之列河　漢同自然之妙有非力運之

能成信可謂智巧兼優心　手雙暢翰不虛動下必有由　一畫之間變起伏於峯（峰）杪一　點之內殊衄挫於豪芒況云　積其點畫乃成其字曾不　傍窺尺牘俯習寸陰引班　超以爲辭援項籍而自滿任筆

爲體聚墨成形心昏擬效之　方手迷揮運之理求　其妍妙不亦謬哉然君子立　身務修其本楊雄謂詩賦　小道壯夫不爲況復溺思　豪釐（厘）淪精翰墨者也夫潛神對奕

猶標坐隱之名樂志垂綸尚　體行藏之趣詎若功宣禮

樂妙擬神仙猶埏埴之罔窮　與工鑪而並（并）運好異尚奇之　士翫（玩）

體勢之多方窮微測妙　之夫得推移之奧賾著述　者假其糟粕藻鑒者把其

菁華固義理之會歸信
賢達之兼善者矣存精寓
賞豈徒然與　　而東晉士人互相陶染至於
王謝之族郗庾之倫縱不盡　其神奇
咸亦抱其風味去

之滋永斯道愈微方復聞　疑稱疑得末行末古今阻絕　無所質問設有所會緘祕（秘）已深遂令學者茫然莫知　領要徒見成功之美不悟　所致之由或乃就分布於　累年向規矩而猶遠圖

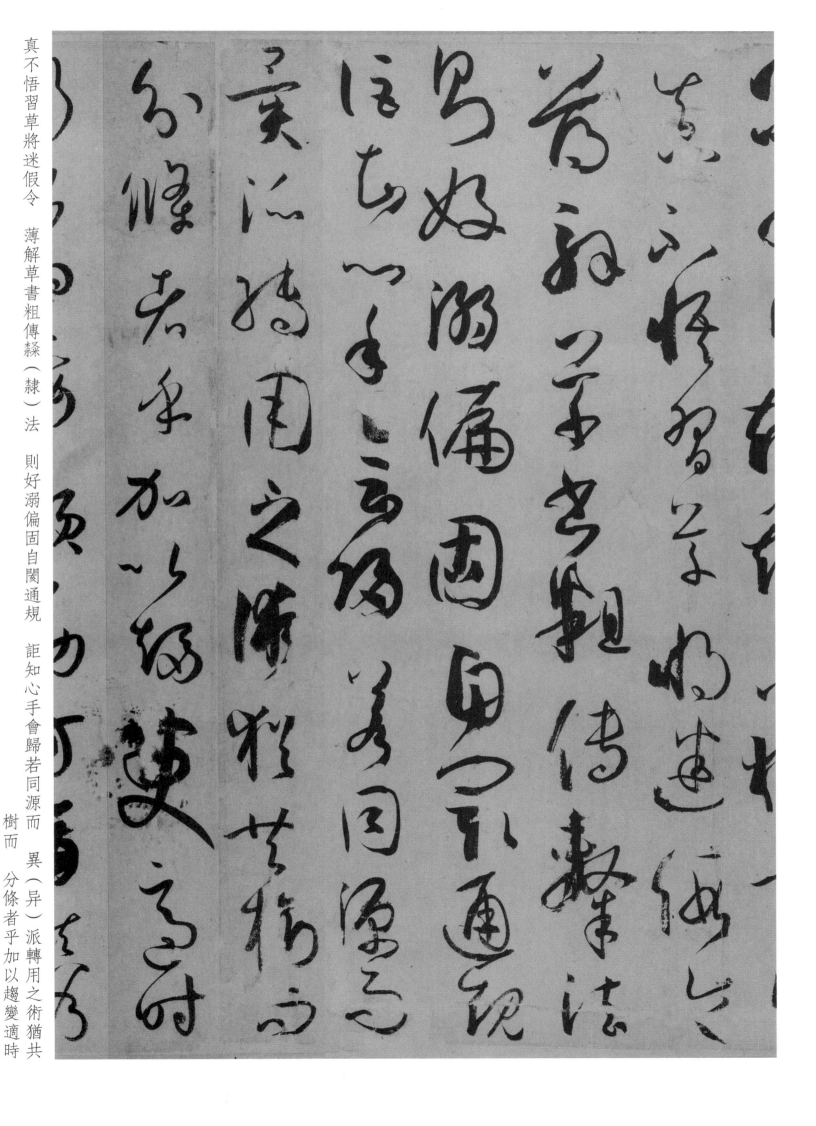

真不悟習草將迷假令　薄解草書粗傳綵（隸）法　則好溺偏固自閡通規　詎知心手會歸若同源而　異（異）派轉用之術猶共　樹而　分條者乎加以趨變適時

行書為要題勒方畐（幅）真乃

居先草不兼真殆於專謹　真不通草殊非翰札真以點　畫為形質使轉為情性草　以點畫為情性

使轉為形質　草乖使轉不能成字真虧點　畫猶可記文迴（回）互雖殊大體

相涉故亦傍通二篆俯貫　八分包括篇章涵泳飛白若　豪釐（厘）不察則胡越殊風者　焉至如鍾繇緐綵（隸）奇張芝草　聖此乃

專精一體以致絶倫　伯英不真而點畫狼藉元　常不草使轉縱橫自茲已

降不能兼善者有所不逮

非專精也雖篆隸（隸）草章工

用多變濟成厥美各有攸

宜篆尚婉而通隸（隸）欲精而　密草貴流

而暢章務　檢而便然後凜之以風神溫　之以妍潤鼓之以枯勁和之以

唐　孙过庭　书谱

閑雅故可達其情性形其　哀樂驗燥濕之殊節千古　依然體老壯之異時百齡俄　頃嗟乎　不入其門詎窺其奧者也　又　一時而書

有乖有合合則流媚　乖則彫（雕）疏（疏）略言其由各有

其五神怡務閑 一合也感 惠徇知二合也時和氣潤 三合也紙墨相發四合也偶 然欲書五合也心遽體 也 留一乖也意違勢屈二乖 也 風燥日炎三乖也紙墨不

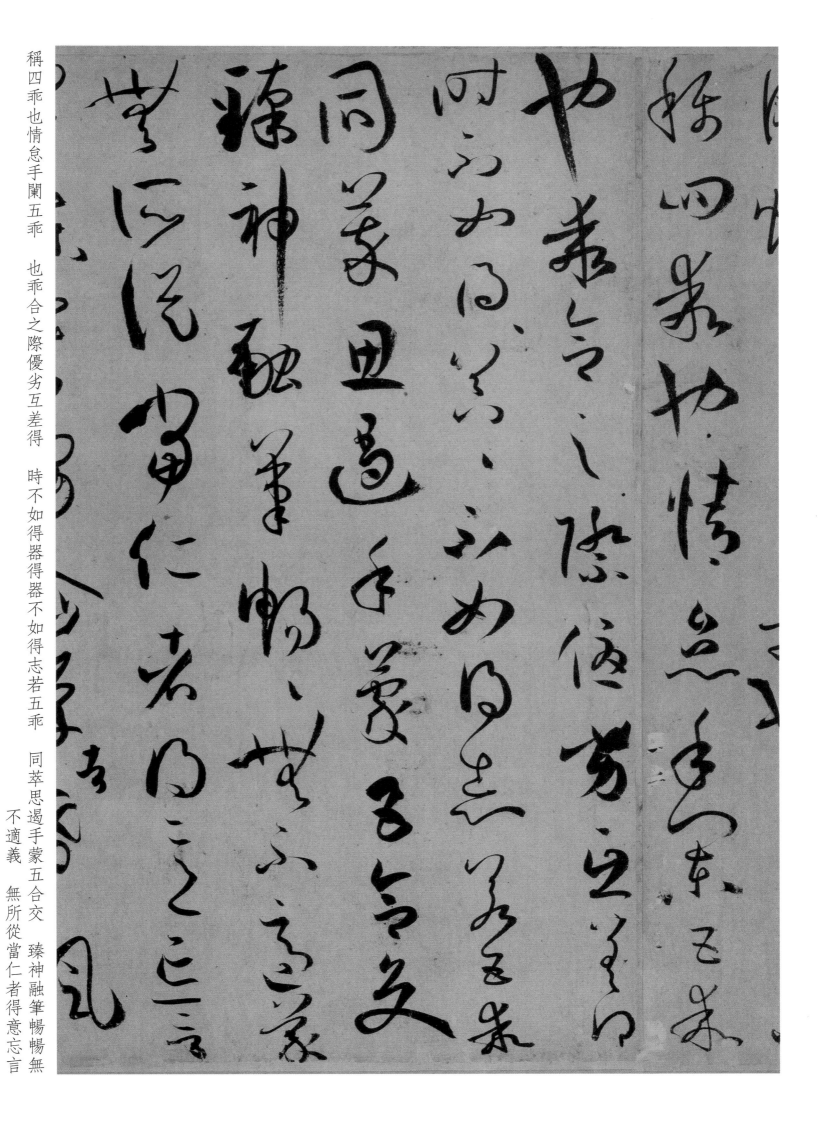

稱四乖也情怠手闌五乖　也乖合之際優劣互差得　時不如得器得器不如得志若五乖　同萃思遏手蒙五合交　臻神融筆暢暢無

不適義　無所從當仁者得意忘言

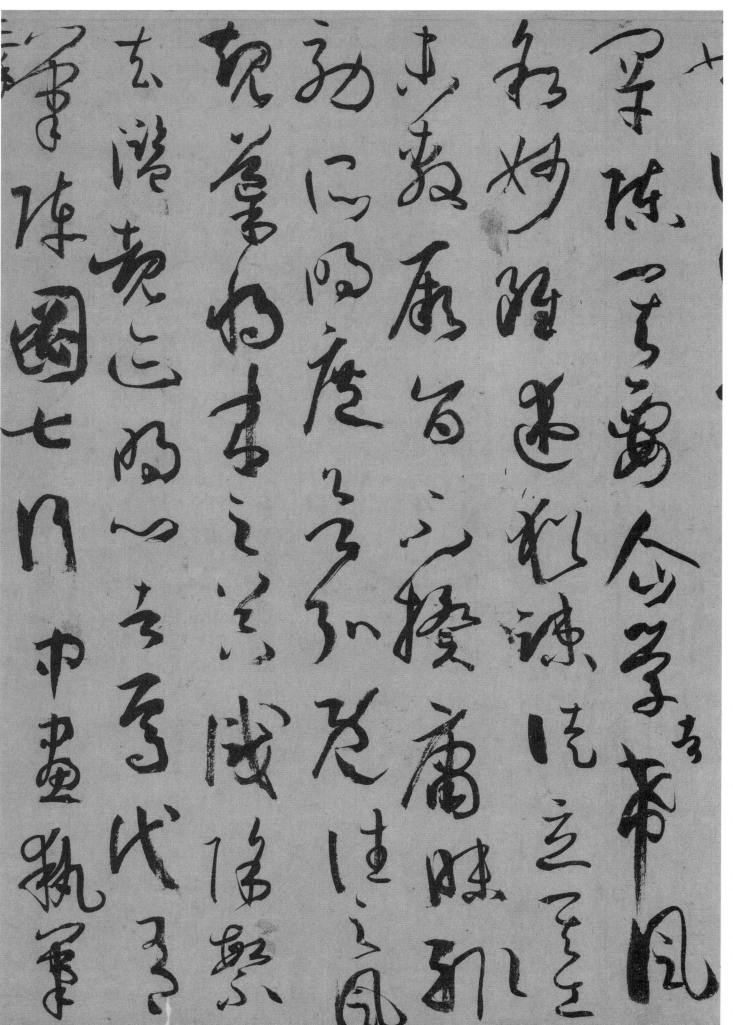

罕陳其要企學者希風　叙妙雖述猶疏（疏）徒立其工　未敷厥旨不揆庸昧輒　効（效）所明庶欲弘既往之風　規模（導）將　來之器識除繁　去濫覩迹明心者焉代有　筆陣圖七行中畫執筆

手貌乖舛，點畫湮訛。頃見南北流傳，疑是右軍所製。雖則未詳真偽，尚可發啟童蒙。既常俗所存，不藉編錄。至於諸家勢評，多涉浮華

圖三

莫不外狀其形內迷其理今
之所撰亦無取焉若乃師宜
官之高名徒彰史謀邯鄲淳
之令範空著縑緗暨乎崔
杜以來蕭羊已往
代祀綿遠　名氏滋繁或藉甚不渝人亡
業顯或憑附增價身謝道

無如以糜蠹不傳搜祕（秘）將盡偶逢緘賞時亦罕窺優劣紛紜殆難觀縷其有顯聞當代遺迹見存無俟抑揚自標先後且六文之作肇自軒轅八體之興始於嬴正（政）其來尚矣厥

用斯弘但今古不同妍質懸　隔既非所習又亦略諸復有

　龍蛇雲露之流龜鶴花英　之類乍圖真於率爾或寫瑞　於當年巧涉丹青

工虧翰　墨異（異）夫楷式非所詳焉代　傳羲之與子敬筆勢論十章

用筆弘但今古不同姌質懸隔既非所習又亦略諸復有龍蛇雲露之流龜鶴花英之類乍圖真於率爾或寫瑞於當年巧涉丹青工虧翰墨異夫楷式非所詳焉代傳羲之與子敬筆勢論十章

文郁理疏（疏）意乖言拙详其旨　趣殊非右军且右军位重

才高调清词雅声尘未泯翰　牍仍存观夫致一书陈一事　造次之际

稽古斯在岂有贻　谋令嗣道叶义方章则　顿亏一至于此

又云與張伯英同學斯乃　更彰虛誕若指漢末伯英　時代全不相接必有晉人同　號史傳何其寂寥非訓非　經宜從棄擇夫心之所

達不　易盡於名言言之所通尚難

時代全不相接必有晉人同號史傳何其寂寥非訓非經宜從棄擇夫心之所通為難

錦史傳曰彼之訓此

程至於束縛志同運達之以通為難

又云與張伯英同學斯乃更彰虛誕若指漢末伯英

漢末伯英下少一百六十餘字

形於紙墨　粗可髣髴其狀　綱紀其辭　冀酌希夷取　會佳境　闕而未逮　請俟　將來　今撰執使用轉之由　以袪未悟　執謂深淺長短之

類是也使謂縱橫牽掣之類是也轉上謂鈎鐶盤紆之

類是也用謂點畫向背之

類是也方復會其數法歸於

一途編列眾工錯綜羣

（群）妙舉　前賢之未及啓後學於成

規窺其根源析其枝派貴使文　約理贍迹顯心通披卷可明　下筆無滯詭詞異（昇）　所詳焉然今之所陳務　者但右軍之書代多　稱習良　可據爲宗匠取立指歸豈唯

會古通今亦乃情深調合　致使摹搨日廣研習歲　滋先後著名多從散落　歷代孤紹非其効（效）歟　試言其由略陳數意止如樂毅論黃庭經東方朔畫

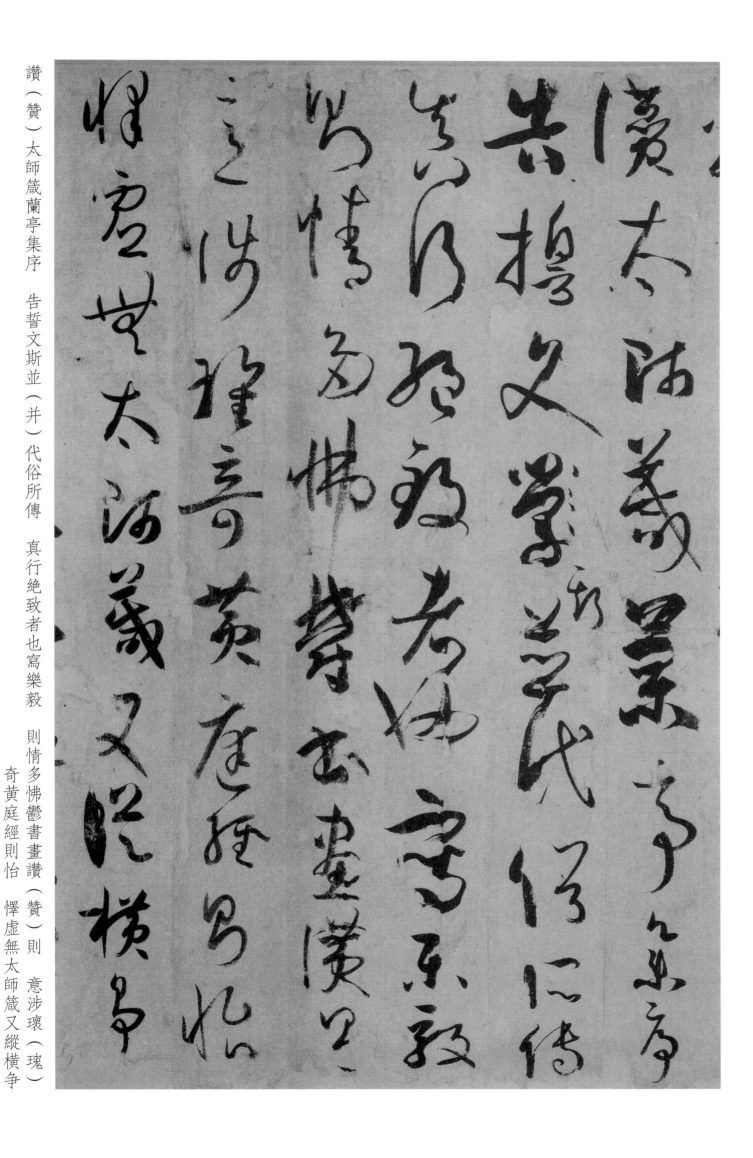

讚（贊）太師箴蘭亭集序　告誓文斯並（并）代俗所傳　真行絕致者也寫樂毅　則情多怫鬱書畫讚（贊）則意涉瓌（瑰）奇黃庭經則怡　懌虛無太師箴又縱橫爭

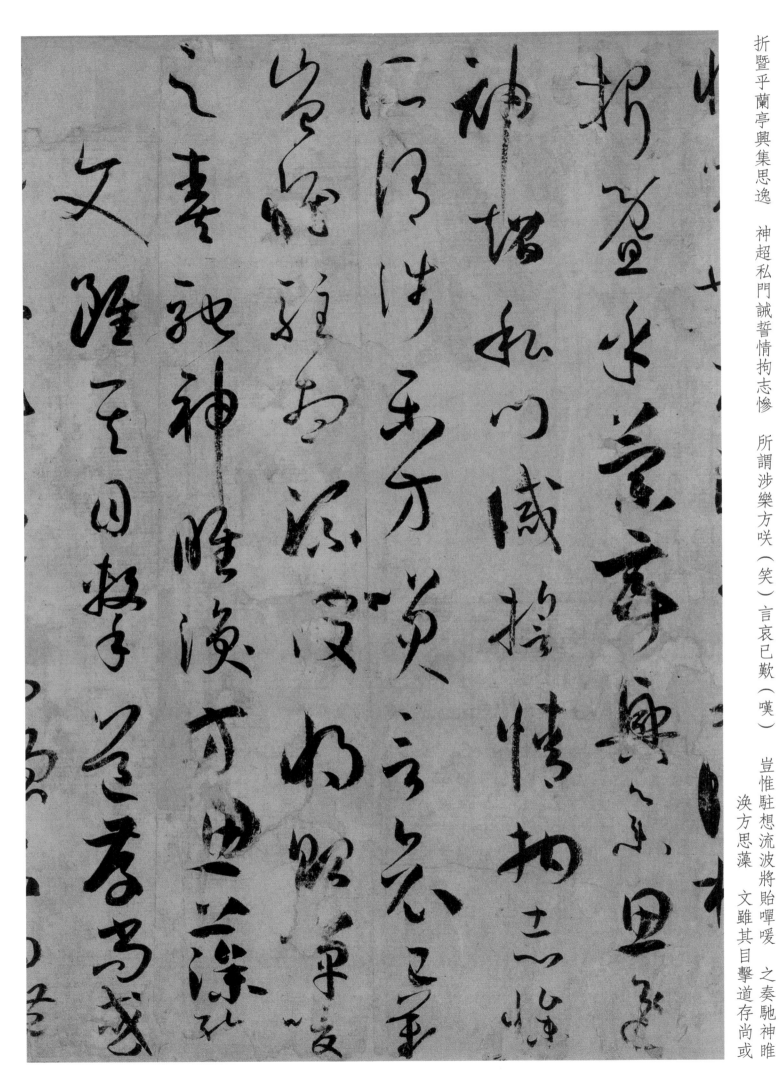

折暨乎蘭亭興集思逸　神超私門誡誓情拘志慘　所謂涉樂方咲（笑）言哀巳歎（嘆）　豈惟駐想流波將貽嘽嗳　之奏馳神睢

渙方思藻　文雖其目擊道存尚或

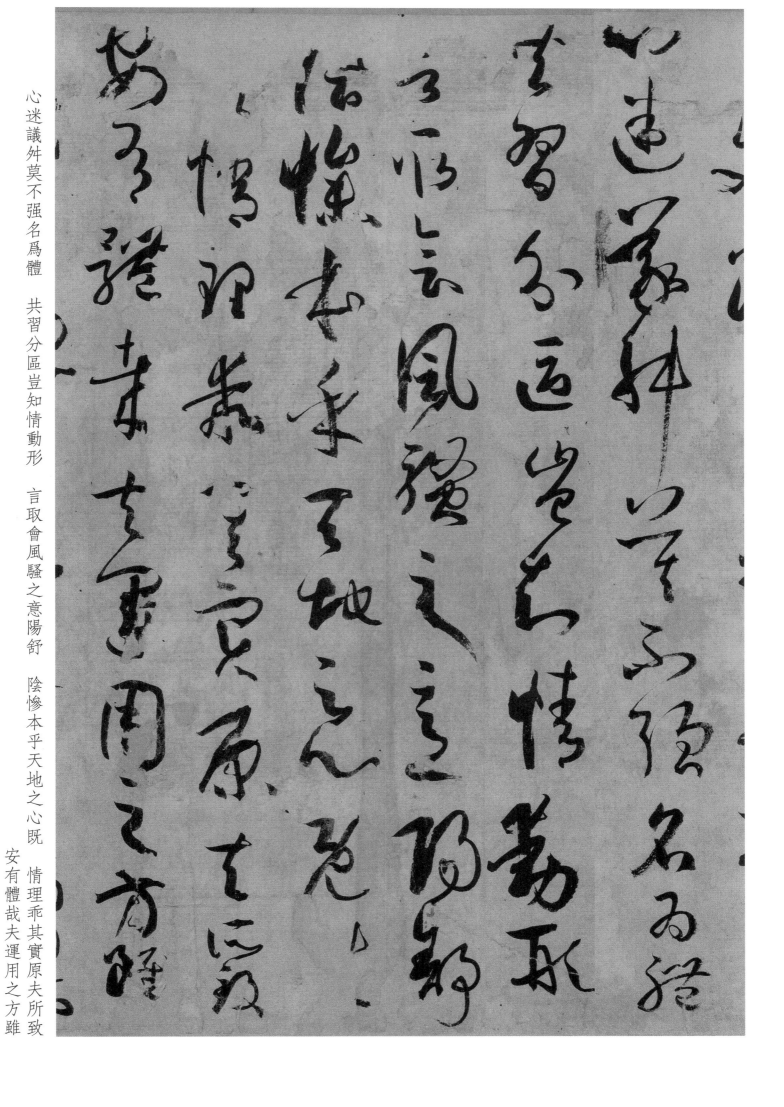

心迷議舛莫不强名爲體 共習分區豈知情動形 言取會風騷之意陽舒 陰慘本乎天地之心既 情理乖其實原夫所致 安有體哉夫運用之方雖

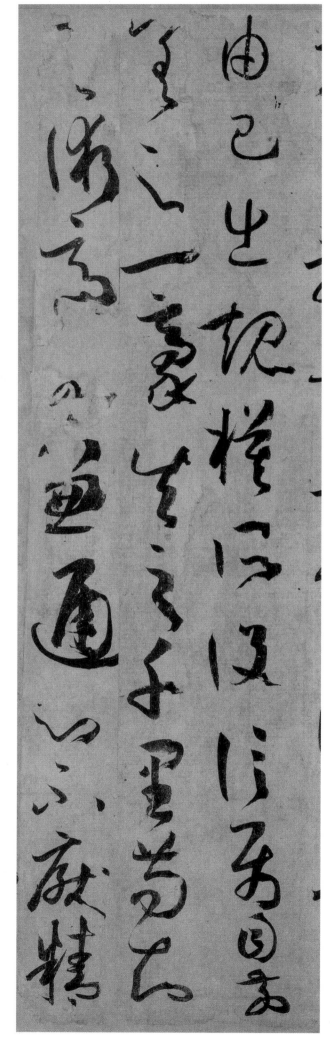

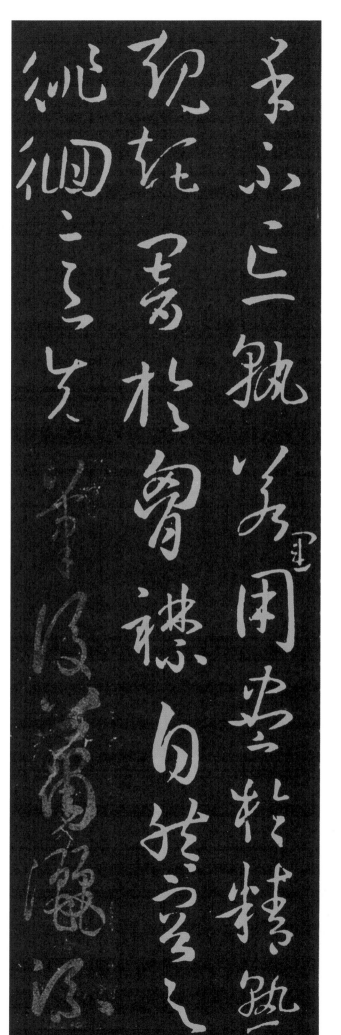

由已出規模所設信屬目前　差之一豪失之千里苟知　術適可兼通心不厭精　手不忘孰若運用盡於精熟　規矩闇於胷（胸）襟

自然容與　徘徊意先筆後蕭灑流

落翰逸神飛亦猶弘羊
之心預無際庖丁之目
見全牛嘗有好事就吾求
習吾乃粗舉綱要隨而授

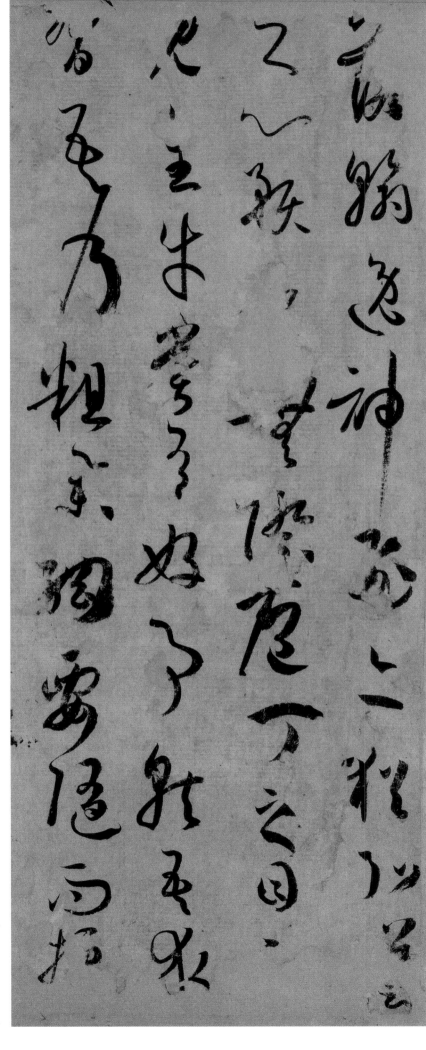

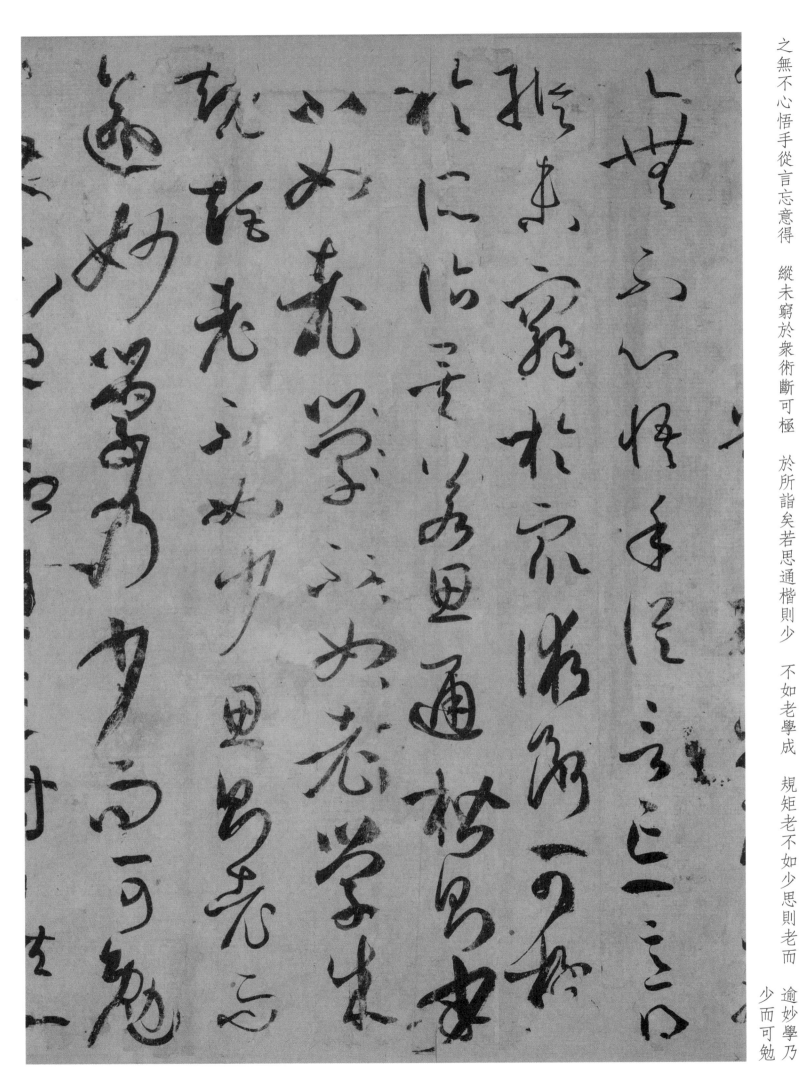

之無不心悟手從言忘意得　縱未窮於眾術斷可極　於所詣矣若思通楷則少　不如老學成　規矩老不如少思則老而　逾妙學乃

少而可勉

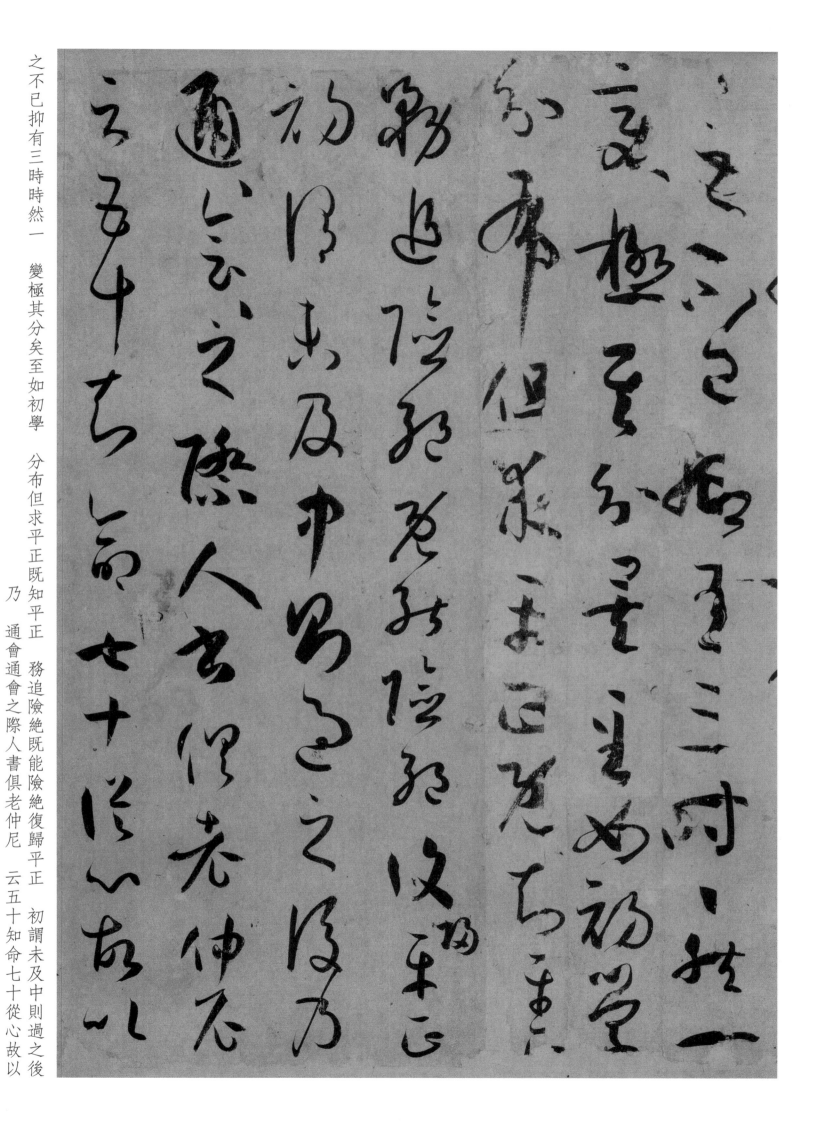

之不已抑有三時時然一　變極其分矣至如初學　分布但求平正既知平正　務追險絕既能險絕復歸平正　初謂未及中則過之後　乃　通會通會之際人書俱老仲尼　云五十知命七十從心故以

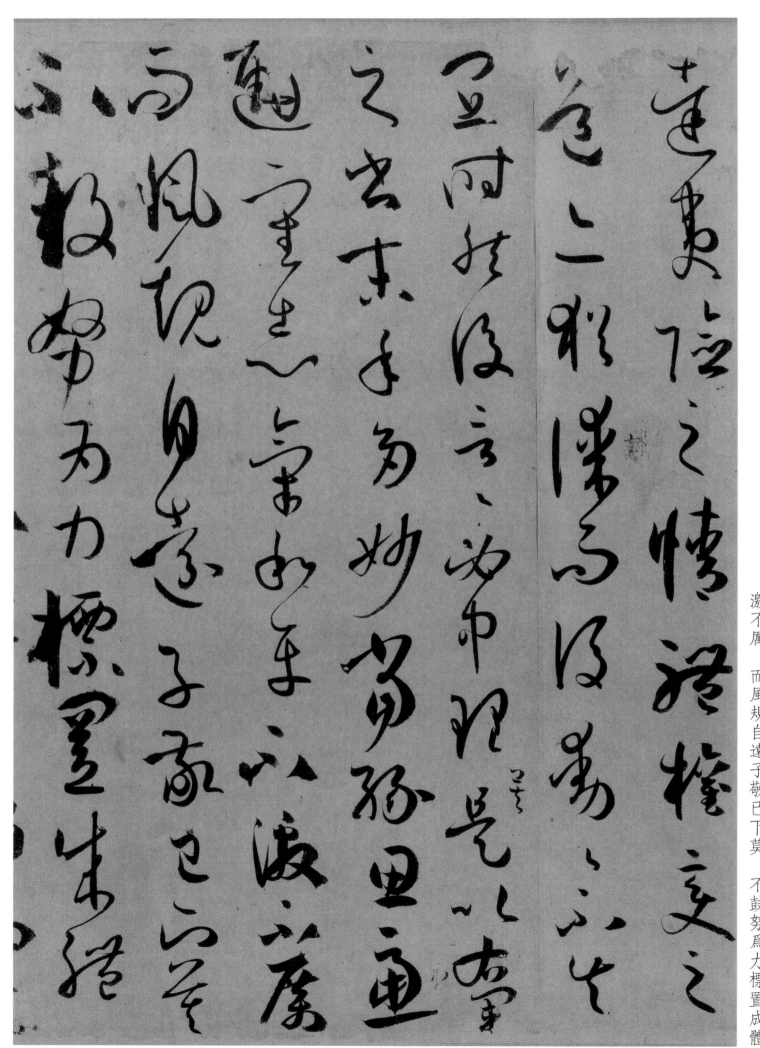

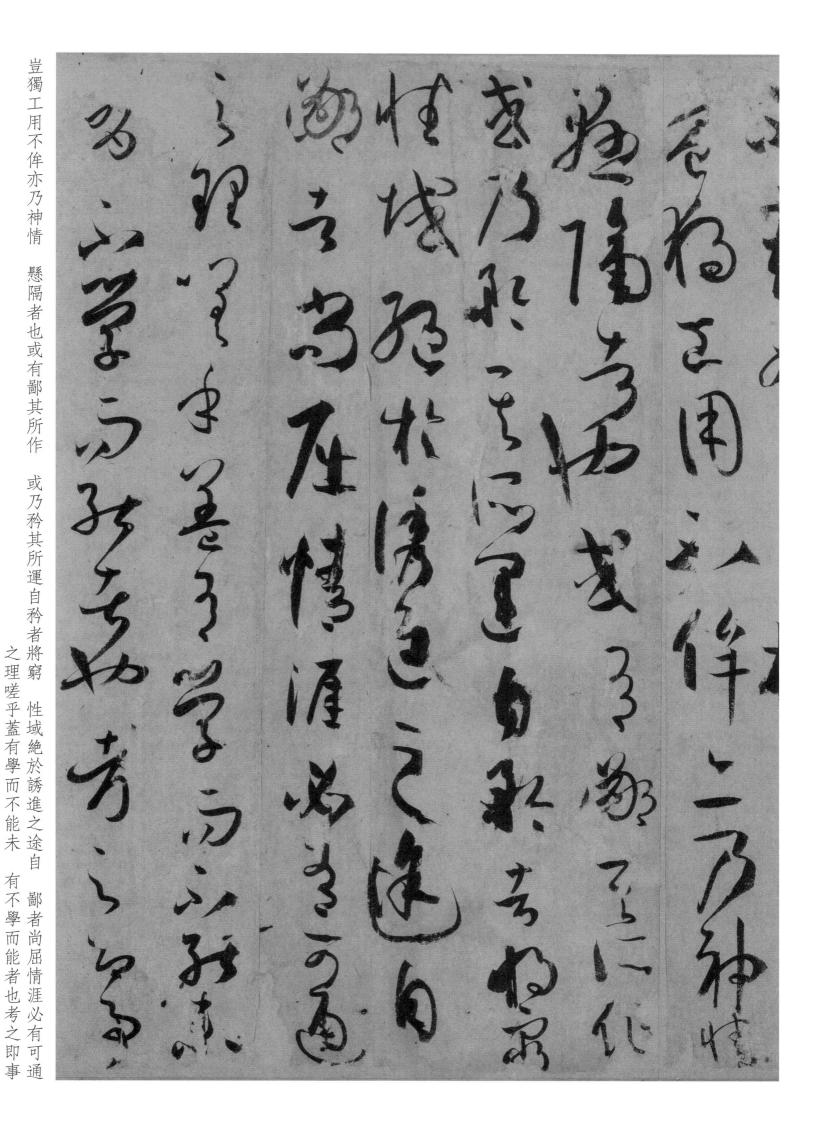

豈獨工用不侔亦乃神情

懸隔者也或有鄙其所作

或乃矜其所運自矜者將窮

性域絕於誘進之途自

鄙者尚屈情涯必有可通

之理嗟乎蓋有學而不能未

有不學而能者也考之即事

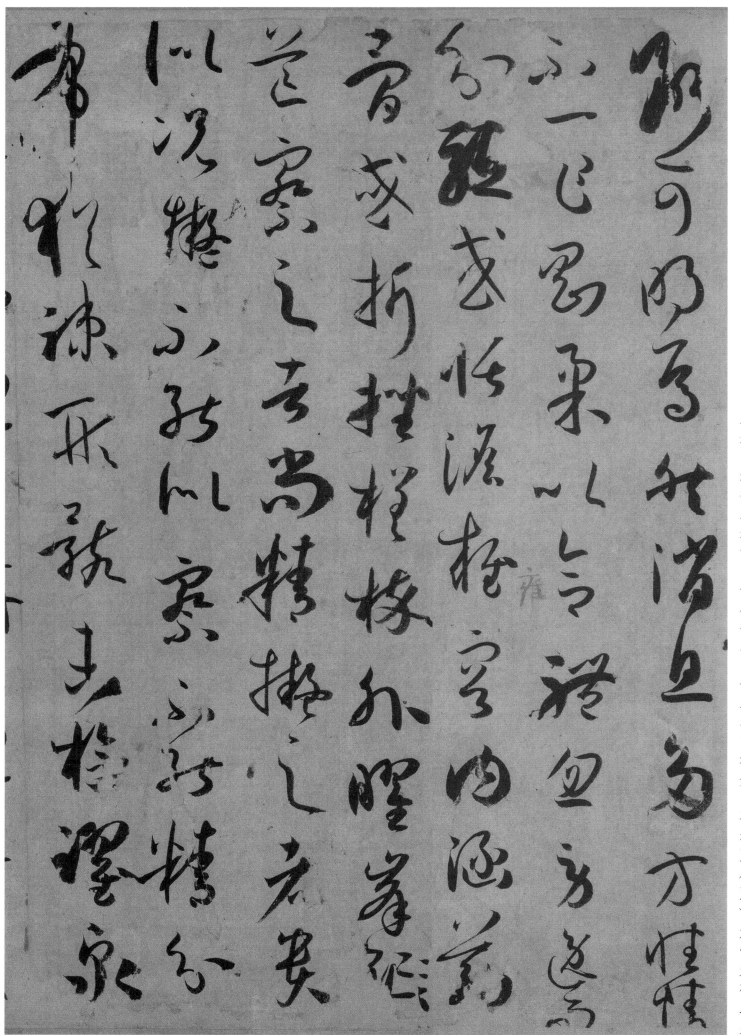

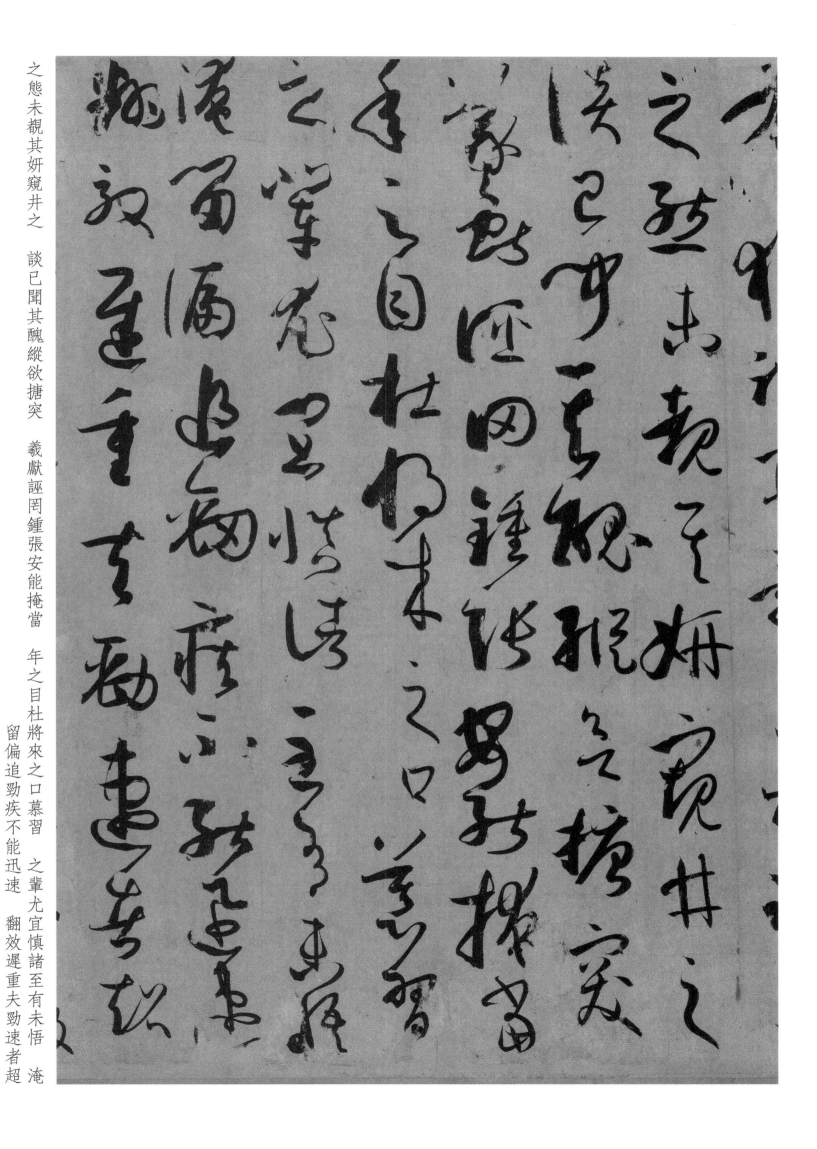

之態未覩其妍窺井之
談已聞其醜縱欲搪突
羲獻誣罔鍾張安能掩當
年之目杜將來之口慕習
之輩尤宜慎諸至有未悟
淹留偏追勁疾不能迅速
翻效遲重夫勁速者超

逸之機遲留者賞會之致　將反其速行臻會美之　方專溺於遲終　爽絕倫之妙能速不速　所謂淹留因遲就遲詎名　賞會非夫心逸之機遲留者賞會之致　閑手敏難以兼　通者焉假令眾妙攸歸務存

骨氣骨既存矣而遒潤加
之亦猶枝幹扶疏（疏）凌霜雪
彌勁花葉鮮茂與雲日而相
暉如其骨力偏多遒麗蓋
少則若枯槎架
險巨石當　路雖妍媚云闕而體質存
焉若遒麗居優骨氣將

劣譬夫芳林落蘂（蕊）空照　灼而無依蘭沼漂萍徒青　翠而奚託是知偏工易就　盡善難求雖學宗一家　而變成多體莫不隨其

性欲　便以爲姿質直者則徑　侹不遒剛很者又掘强無潤

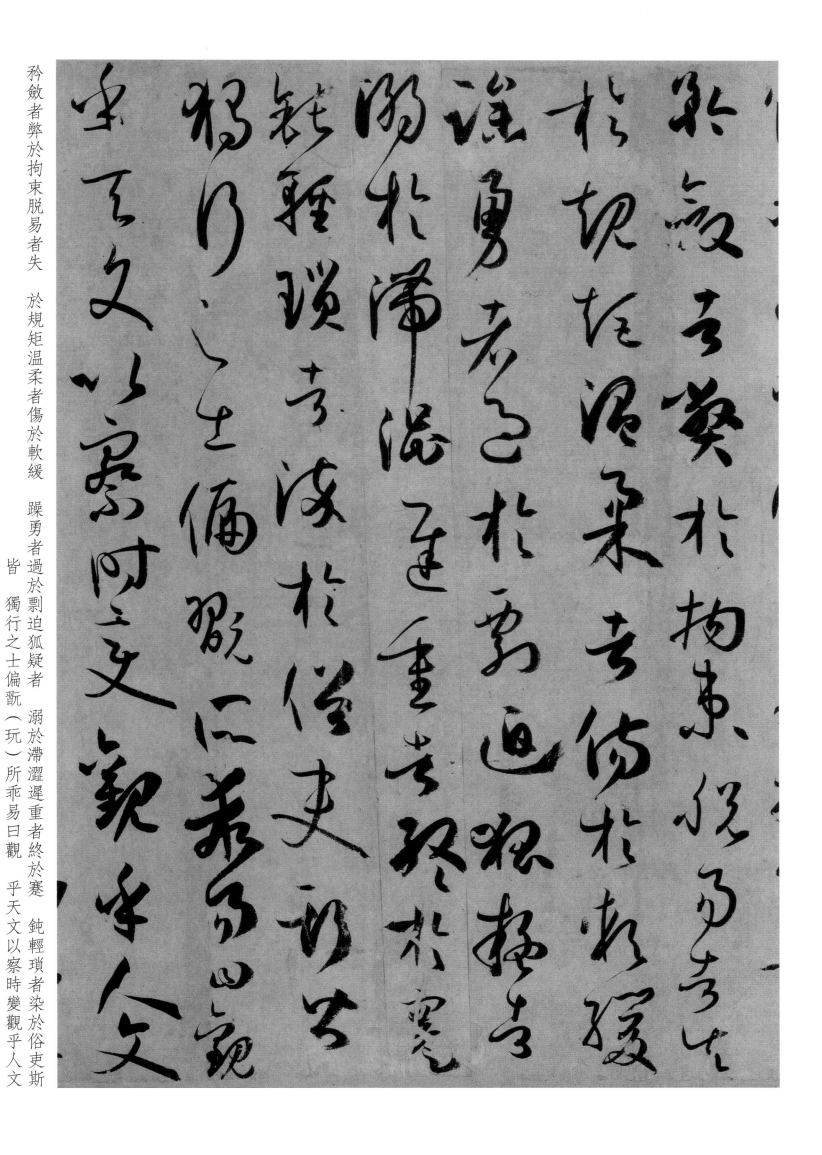

矜斂者弊於拘束 脱易者失
於規矩 溫柔者傷於軟緩
躁勇者過於剽迫 狐疑者
溺於滯澀 遲重者終於蹇
鈍 輕瑣者染於俗吏 斯
皆 獨行之士偏翫
（玩）所乖 易曰觀
乎天文以察時變 觀乎人文

以化成天下況書之爲妙近取　諸身假令運用未周尚虧　工於祕（秘）奧而波瀾之際已濬　發於靈臺必能傍通點　畫之情博究

始終之理鎔　鑄蟲篆陶均草隸（隸）體五　材之並（并）用儀形不極象八

音之迭起　感會無方　至若數　畫並（并）施其形各異（异）　衆點齊列　爲

而　同留不常　遲遣不恒　疾帶　燥方潤將濃遂枯泯規矩於

體互乖　一點成一字之規　一字　乃終篇之准　違而不犯和

同留不常　遲遣不恒　疾帶　燥方潤將濃遂枯泯規矩於　方圓遁鈎繩之曲直乍顯乍　晦若行若藏窮變態於豪

端合情調於紙上無間心手　忘懷楷則自可背羲獻而

無失達鍾張而尚工譬夫絳　樹青琴殊姿共艷隨珠和　璧異（异）質同妍

何必刻鶴圖　龍竟慙（慚）真體得魚獲兔猶　悇筌蹄聞夫家有南威

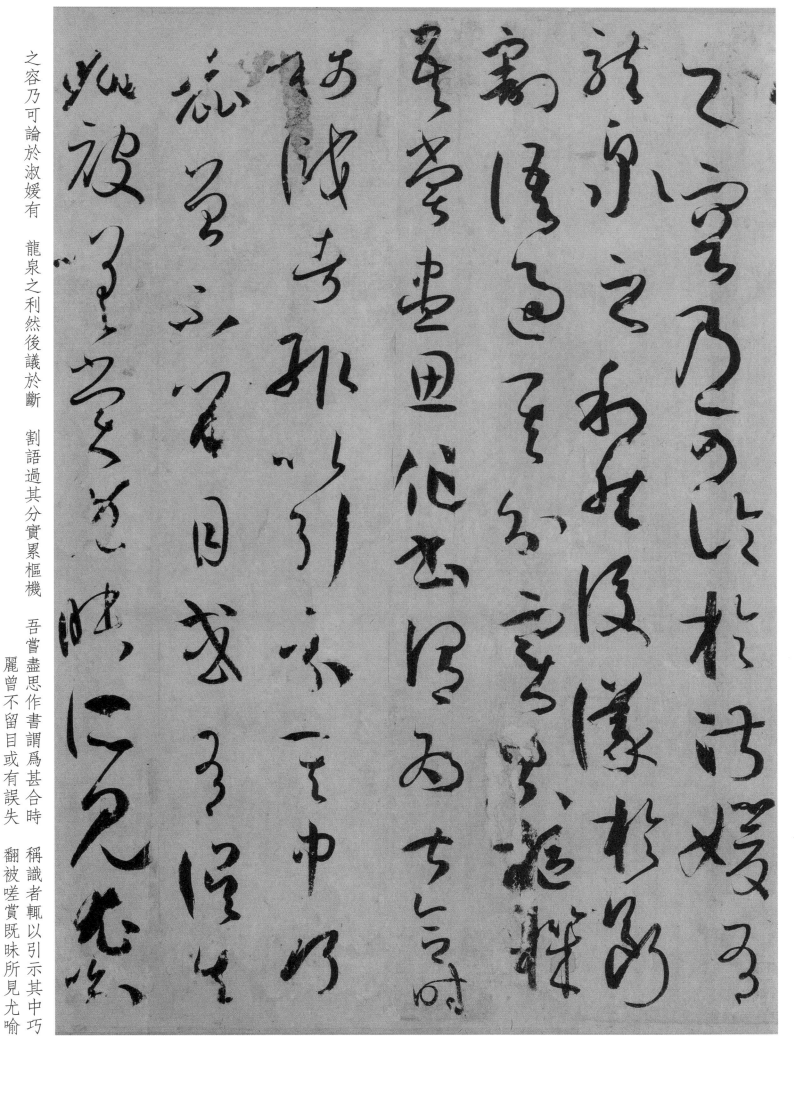

之容乃可論於淑媛有　龍泉之利然後議於斷　割語過其分實累樞機　吾嘗盡思作書謂爲甚合時　稱識者輒以引示其中巧

麗曾不留目或有誤失　翻被嗟賞既昧所見尤喻

所聞或以年職自高輕
陵誚余乃假之以緗縹
之以古目則賢者改觀
夫繼聲競賞豪末之奇
罕議峯（峰）端之失猶惠
之好偽似葉公之懼真

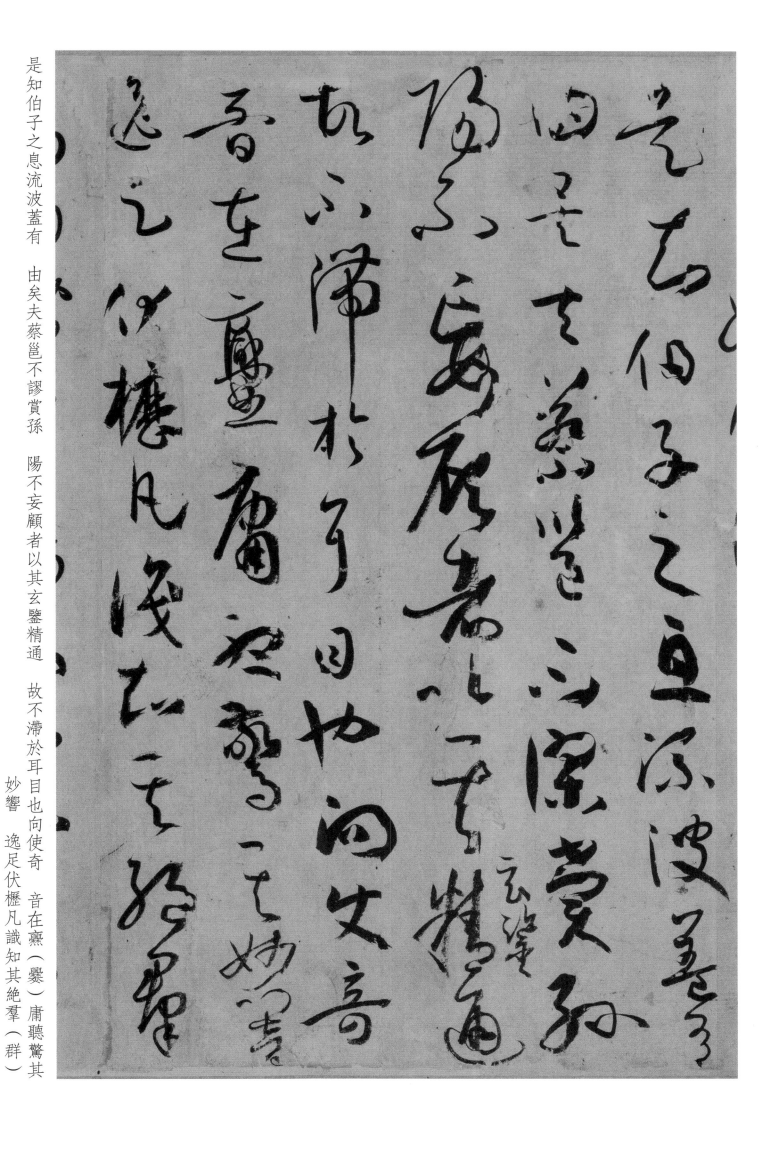

是知伯子之息流波蓋有

由矣夫蔡邕不謬賞孫

陽不妄顧者以其玄鑒精通

故不滯於耳目也向使奇

音在爨（爨）庸聽驚其

妙響　逸足伏櫪凡識知其絕羣（群）

则伯喈不足稱良樂未可尚也　至若老姥遇題扇初怨而　後請門生獲書機父削而　子懊知與不知也夫士屈　於不知己而申於知
己　彼不知也曷足怪乎故莊　子曰朝菌不知晦朔蟪蛄

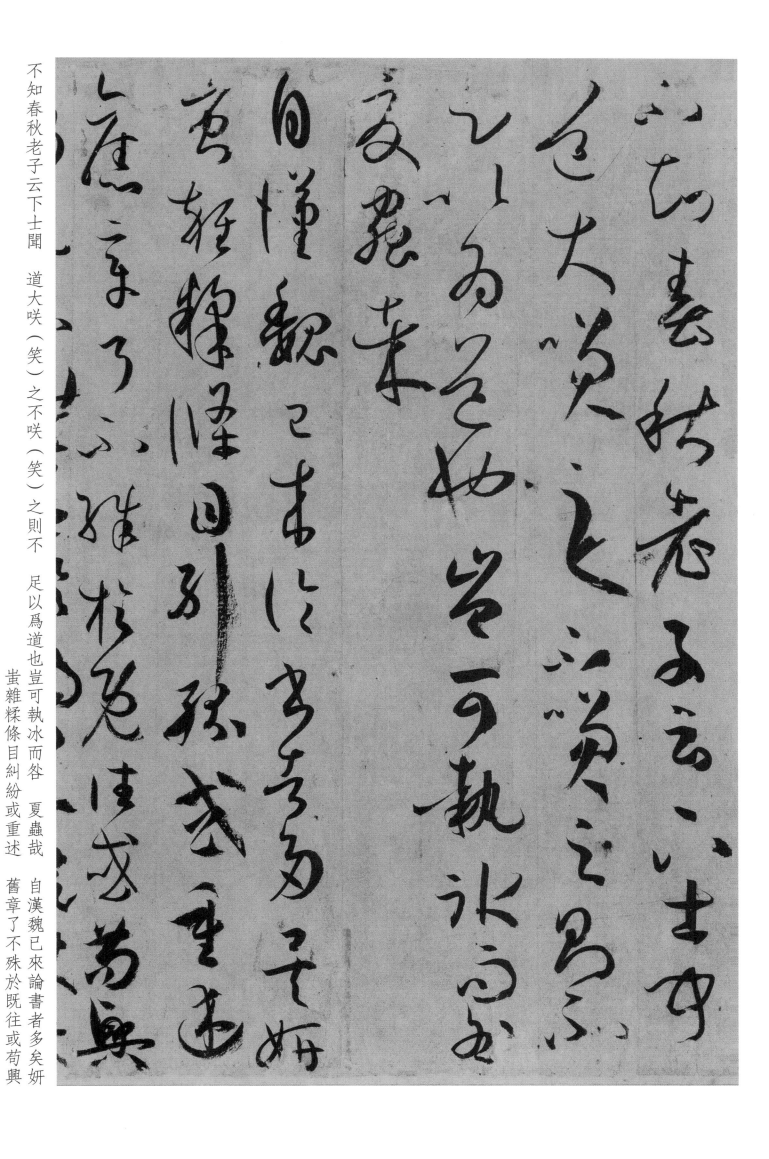

不知春秋老子云下士聞 道大咲（笑）之不咲（笑）之則不 足以爲道也豈可執冰而咎 夏蟲哉 自漢魏已來論書者多矣妍 蚩雜糅條目糾紛或重述 舊章了不殊於既往或苟興

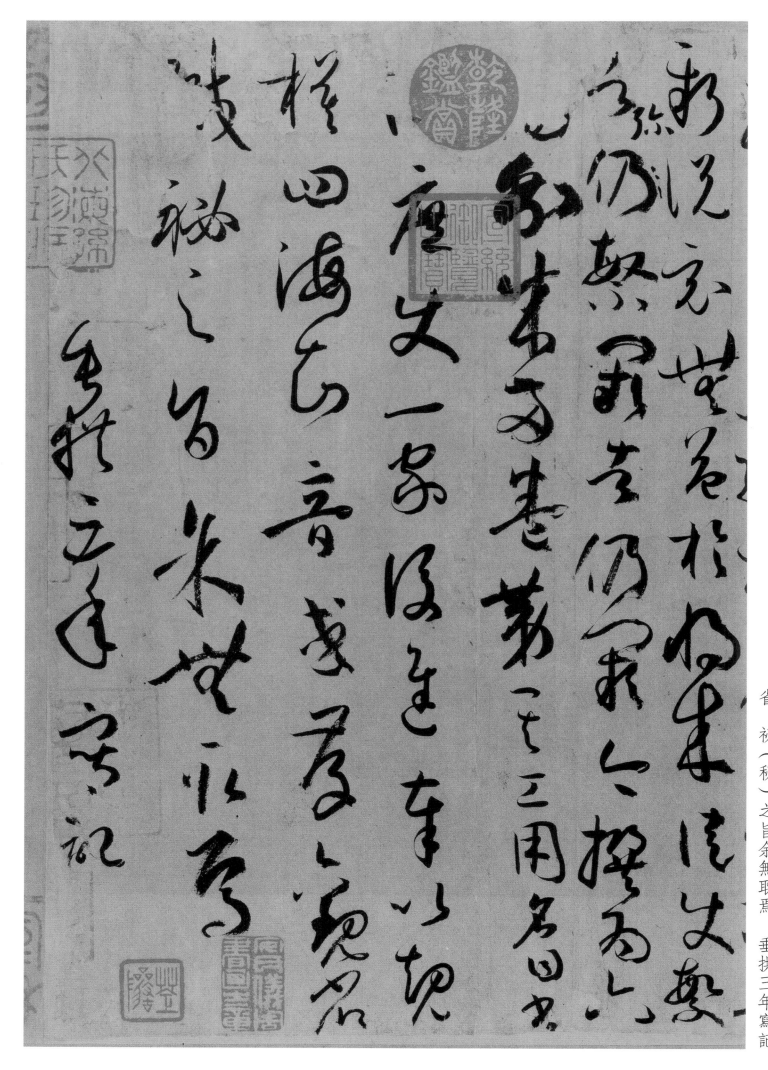

新說竟無益於將來徒使繁　者彌繁闕者仍闕今撰爲六　分成兩卷第其工用名曰書　庶使一家後進奉以規　模四海知音或存觀

省　祕（秘）之旨余無取焉　垂拱三年寫記

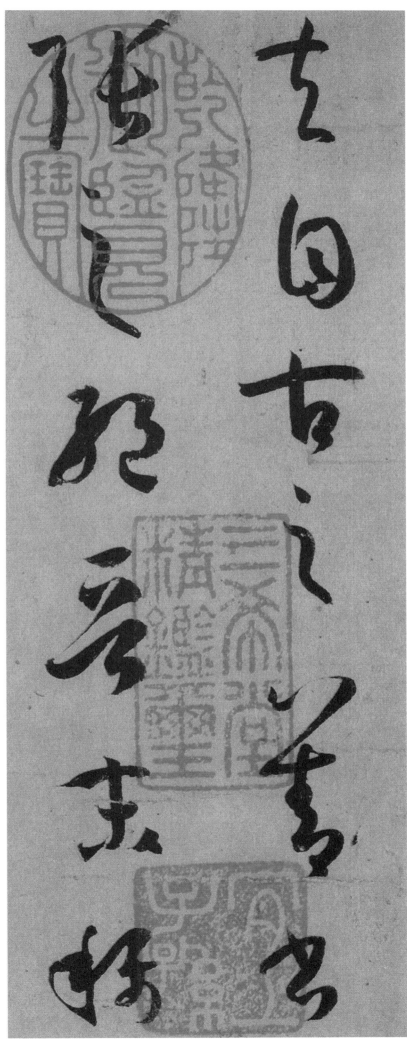

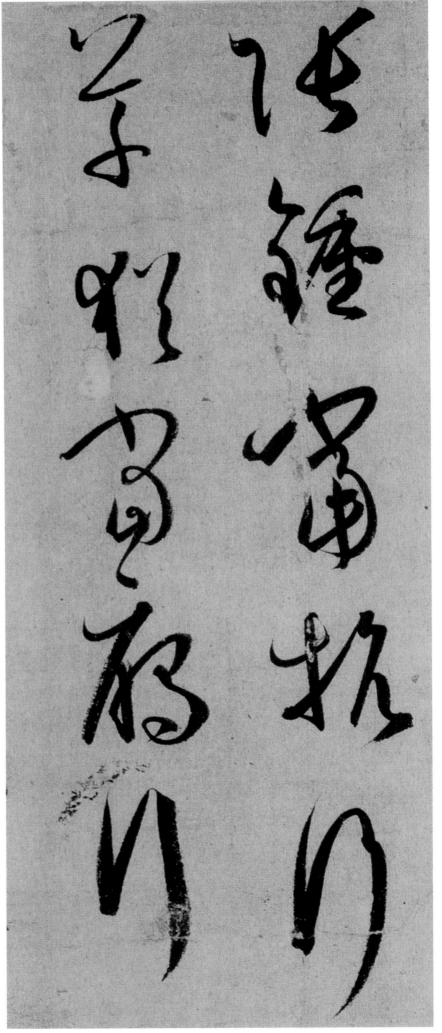

張鍾當抗行　草猶當雁行

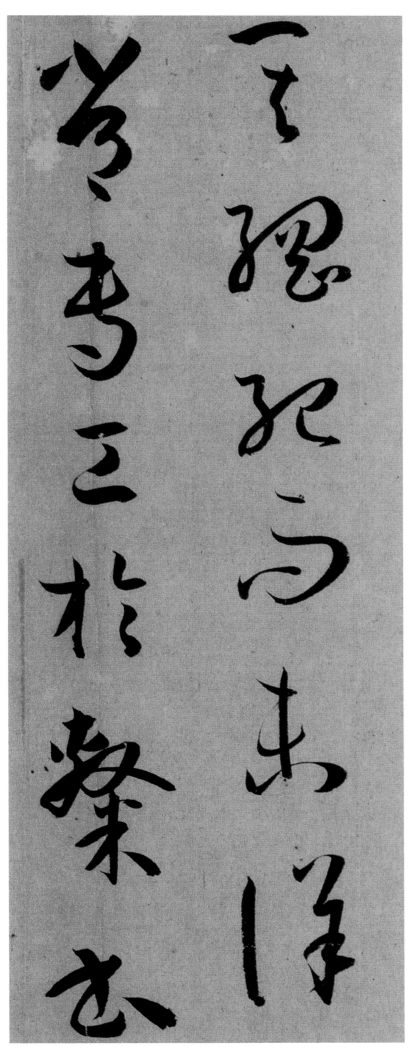

其綱紀而未詳　常專工於綵（隸）書

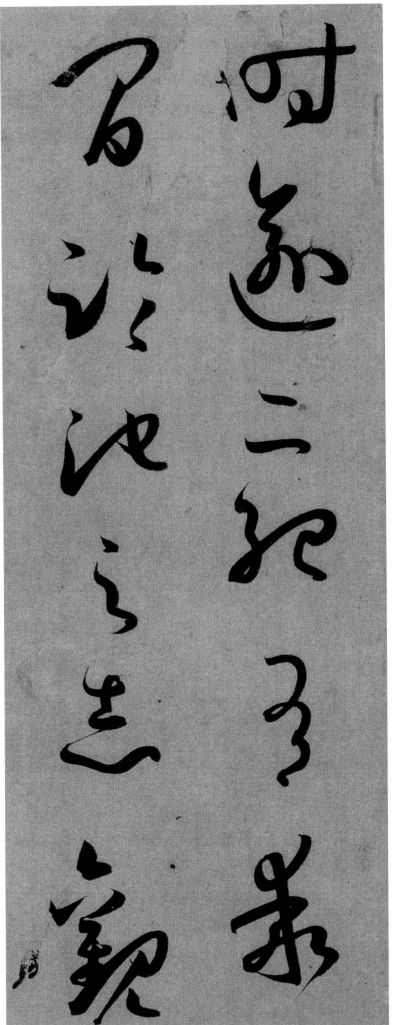

時逾二紀有乖　間臨池之志觀

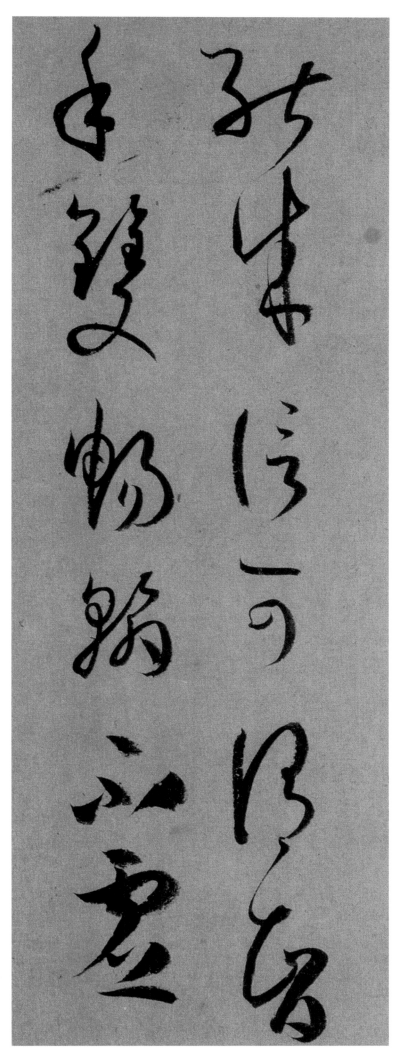

能成信可謂智　手雙暢翰不虛

樂妙擬神仙　與工鑪而並（并）運

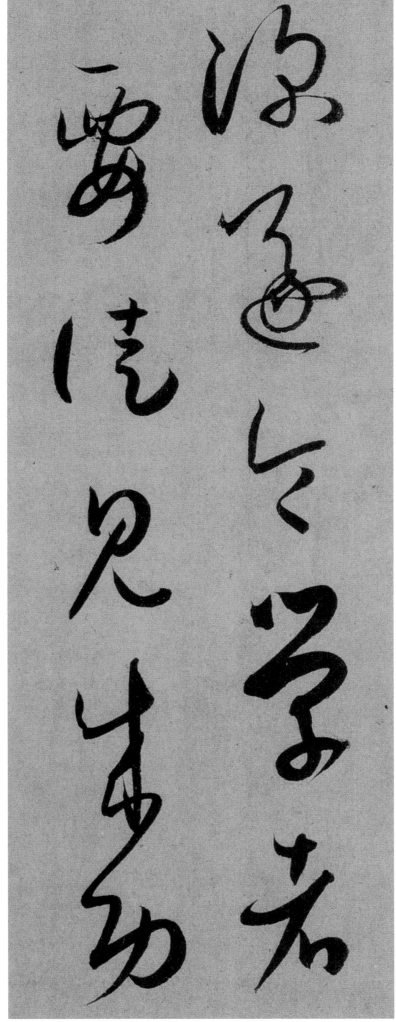

深遂令學者　要徒見成功

書法學習必讀

續書譜—

宋·姜　夔　撰著

鄧　散木　圖解

○草書

草書之體，如人坐臥行立，揖遜忿爭，乘舟躍馬，歌舞擗踊，一切變態，非苟然者。又一字之體，率有多變，有起有應，如此起者，當如此應，各有義理。右軍書「羲之」字、「當」字、「得」字、「深」字、「慰」字最多，多至數十字，無有同者，而未嘗不同也，可謂從欲不踰矩矣。

草書的形態，有的像人坐臥行立，有的像人揖讓爭鬧，有的像人乘船騎馬，有的像人歌舞慟哭，這一切變化，都不是隨便形成的。就字體來說，每一个字，大都有好多種變化，有起有應，怎樣起就該怎樣應，

都有一定的道理。王右軍法帖裏，「羲之」字、「當」字、「得」字、「深」字、「慰」字，出現的次數最多，有多至幾十个的，沒有一个相同，但又沒有一个不同，像這樣，真可以說從心所欲，不越規矩了。

書法學習必讀　草書

右義之两字凡七十五種不同寫法

右「當」字凡五十四種不同寫法

右「得」字凡九十四種不同寫法

右深字凡二十一種不同寫法

右慰字凡三十種不同寫法

大凡學草書，先當取法張芝〔一〕皇象〔二〕索靖〔三〕

等章草，則結體平正，下筆有源，

大凡學草書，先當取法張芝、皇象、索

靖等各家的章草，那麼結體自然平正，下

筆就有來歷，

張九日帖

遠近旦夕蓋遠方諸……

不夜秋涼平善廣閒彌邁

「八月九日芝白府君足下：不審秋涼平善，廣閒彌邁，想思無違，前比得書……」

皇象帖

文武將隊帖

「文武將隊，乃僤俊臣，慈象（我）皇綱，董此不虔」

索師出
靖 頌

「出師頌 史孝山 芒ゞ上天，降祚為漢，作基開業，人神
攸讚，五耀宵映，素靈夜......」

然後倣（仿）王右軍，申之以變化，鼓之以奇崛。若泛泛學諸
家，則字有工拙，筆多姿誤，當連者及斷，當斷者及續，
不識向背，不知起止，不悟轉換，隨意用筆，任筆賦形，
共誤顛錯，反為新奇，自大令以来，已如此矣，況今世哉！
弦而襟韻不高，記憶雖多，莫潤（洗）塵俗；若風神
蕭散，下筆便當過人。

然後再學王右軍，来神展筆法的變化，撮起
筆勢的雄奇。如泛泛地遍學各家，那麼各家
書法有工有拙，時有敗筆誤筆，有當斷的反
而斷了，有當連的反而連了。不懂得什麼是
相向、相背，什麼是起筆、收筆，什麼是轉
鋒、換鋒，只是隨意下筆，信筆成字，錯亂

顛倒，反當新奇，自王獻之以下一輩已都如此，
何況今世！但如一个人胸襟不廣，品格不高，
儘管對古人筆法記憶得如何豐富，終洗不了
庸俗氣；相反襟懷瀟灑的人，不一定能記住多
少古人筆法，一下筆自然就比人家高妙。

自唐以前，多是獨草，不過兩字連屬，景數十字
而不斷，號曰「連綿」「游絲」，此雖出於古人，不足為奇，
更成大病。

唐以前的草書，多是獨體，至多不過兩字
連在一起。也有幾十字連續不斷的，稱為連綿草、
「游絲草」，雖古人偶然有此寫法，但如認為應該這
樣，不足為奇，那就大錯特錯。

王羲之喪亂帖

「……奔馳，哀妻益深，奈何！奈何！臨紙感哽，不知何言」，「戲之頃首頃首」

「深奈何」三字相連。「奈何」「不知」「何言」「戲之」皆四字相連。

王獻之中秋帖

「中秋不復，不得相還為即，甚省，如何？慶等大軍……」

「不復不得」「甚省如何」皆四字相連，舊稱一筆書，後來連綿不斷的草法都由此而來。

古人作草，如今人作真，何嘗苟且？其相連處特是引帶。

嘗玫其字，是點畫處皆重，非點畫處，偶相引帶，其筆皆輕，雖復變化多端，而未嘗亂其法度。

要知古人寫草書，正如今人寫正楷，何嘗隨便？宅的相連處，只是筆引而已。我曾將古人草書加以分析研究，覺得凡是點畫所在，下筆都重實，不是點畫所在，筆鋒偶爾帶過，下筆都輕，儘管變化多端，從不曾達反這乙法度。

張顛[四] 懷素[五]，最跳野逸，而不共此法。

就是張旭、懷素，最稱野逸，也不曾離開這原則。

這是草書「懸字」它的點畫為為「飛」，旭

這些點畫連貫起來就成為「飛」。

輕

「……閭為懸，僕前惠差」張旭書」

張旭十五日帖

近代山谷老人[六] 自謂得長沙[七] 三昧，草書之法，至是又一變矣。流至於今，不復可觀。

「年至每誰，義暉朗曜，旋璣……」

懷素草書千字文

近代黃山谷自稱得懷素祕訣，草法到他手裏，面貌又為一變，流傳到現在，就更不像樣子了。

「花氣薰人欲破禪，心情其實過中年，春來詩思何所似，八節灘頭上水船。」

唐太宗云：「行行如縈春蚓，字字如綰秋蛇。」〔八〕惡無骨也。

唐太宗說：一行行像蚯蚓般繾綣，一字字像秋蛇般扭結。他這話為憎惡一般草書寫得沒有骨力而發。

大抵用筆有緩，有急，有鋒，有無鋒，

凡發用筆有緩的，有急的，有露鋒的，有藏鋒的，

黃山谷花氣詩帖

有承接上文，有牽引下字，有的承接上文，有的牽引下面，

即　→露鋒　↓捎

平　→藏鋒　↑捎

王羲之喪亂帖

乍徐還疾，忽往復收；緩以效古，急以出奇；有鋒則以耀其精神，無鋒則以含其氣味，橫斜曲直，鈎鐶盤紆，皆以勢為主，然不欲相帶，帶則近俗。橫畫不欲太長，長則轉換遲。直畫不欲太多，多則神癡。

遲緩的有時轉屬迅疾，前進的有時突然返回：慢得以摹擬古意，寫得快以出奇制勝；露鋒以顯示精神，藏鋒以含蓄力量。總之，無論橫斜曲直，迴環盤屈，一切都以藏鋒的，

得勢為主，但不應互相牽帶，一有牽帶，就近於俗。兩謂帶，即字與字相連續，上面兩引喪瀾帖，各字都獨立，但又互相貫串，可作參攷。又橫畫不宜太長，長了換鋒便遲鈍；直畫不宜太多，多了精神就呆板。

以捺（乁）代乀，用捺筆代替乀，

故　戟　散

以發（乀）代乁，用發筆代之，乀也可用捺代替，乀則間用之。

代是（乀），乀以捺（乁）代，惟乀則間用之。

以發代之　以捺代之　偶然用之

意盡則用「懸針」，意未盡須再生筆意，不若用「垂露」耳。

如筆意已盡，那麼可用「懸針」結束，如筆意

末盡而要另生新意，那就不如用「垂露」了。

注一　張芝，字伯英，東漢燉煌酒泉人，工草書，當時就被尊為草聖，他學書時，天天洗筆洗硯，池水都被他洗成墨汁，可想見其工力之深。

二　皇象，字休明，三國吳江蘇江都人，工章草，天發神讖碑就是他寫的。

三　索靖，字幼安，三國魏燉煌人，他是張芝的姊坤的孫子，曹官征西將軍，故稱索征西。

四　張旭，字伯高，唐江蘇吳縣人，愛喝酒，有時醉後拿自己的頭髮濡酒作狂草，世稱顛狂，官金吾長史，故也稱張長史。

五　懷素和尚，字藏真，唐湖南長沙人，也愛喝酒，世稱醉僧，點稱素師。

六　黃庭堅，字魯直，自號山谷道人，晚號涪翁，宋洪州分寧（江西）人，宋人稱佈鵝洞天清錄說他「懸腕書浮瀾亭風韻，紮真不及行，行不及草」。

七　「長沙」即懷素。

八　晉書王羲之傳「子雲近世擅名江表，然僅得成書，無丈夫之氣，行，如縈春蚓，字若綰秋蛇」這是唐太宗對蕭子雲書法的評語。

图书在版编目（CIP）数据

唐 孙过庭 书谱 /（唐）孙过庭书. —— 北京：人民美术出版社, 2021.10
（人美书谱. 草书）
ISBN 978-7-102-08736-8

Ⅰ.①唐… Ⅱ.①孙… Ⅲ.①草书—法书—中国—唐代 Ⅳ.①J292.24

中国版本图书馆CIP数据核字(2021)第130227号

人美书谱　草书
REN MEI SHUPU CAOSHU

唐　孙过庭　书谱
TANG SUN GUOTING SHUPU

编辑出版　**人民美術出版社**
（北京市朝阳区东三环南路甲3号　邮编：100022）
http://www.renmei.com.cn
发行部：（010）67517602
网购部：（010）67517743

责任编辑　袁法周
装帧设计　徐　洁　翟英东
责任校对　魏平远
责任印制　宋正伟
制　　版　朝花制版中心
印　　刷　雅迪云印（天津）科技有限公司
经　　销　全国新华书店

版　次：2021年10月　第1版
印　次：2021年10月　第1次印刷
开　本：710mm×1000mm　1/8
印　张：9.5
印　数：0001—3000册
ISBN 978-7-102-08736-8
定　价：46.00元
如有印装质量问题影响阅读，请与我社联系调换。（010）67517812